KB178935

자코메티의 아틀리에

Jean Genet
L'Atelier d'Alberto Giacometti

자코메티의 아틀리에

장 주네 / 윤정임 옮김

열화당

세상과 역사는 돌이킬 수 없는 어떤 흐름에 휘말린 듯하다. 언제나 조야(粗野)한 목적을 위해 눈에 드러나는 모습만을 바꾸려는, 걷잡을 수 없이 나날이 증폭되기만 하는 이러한 흐름에 사로잡힌 세상과 역사를 보고 있으면, 누구든 공포까지는 아닐망정 슬픔 같은 걸 느낄 것이다. 눈앞의 세상은 지금 그대로일 것이며, 어떤 행위 하나로 세상을 완전히 다르게 만들지는 못하리라. 그래서 우리는 향수에 잠겨 다른 우주를 몽상하게 된다. 거기에서는 눈에 보이는 외양을 어떻게든 바꿔보려고 미친 듯이 달려들기보다, 아예 그 외양을 부숴 버리는 일에 몰두하게 될 것이다. 외양에 가해지는 모든 행위를 거부할 뿐만 아니라, 인간의—좀더 정확히 말해 인간 정신의—전혀 다른 모험이 가능했을지도 모를 우리 내부의 어떤 비밀스러운 장소를 찾아내기 위해 스스로를 벗어 던지는 일에 몰

두하게 될, 그런 우주를 몽상하는 것이다. 그러나 어쨌든, 이미 알고 있어 가늠할 수 있는 곳이 아닌 미지의 다른 세계로 모험하려는 문명에의 향수를 느끼는 것은, 이러한 비인간적인 조건, 즉 돌이킬 수 없는 모양으로 되어 버린 세상 탓일 것이다. 자코메티의 작품을 바라보고 있으면 이 세상이 더욱더 견딜 수 없어지는데, 그것은 이 예술가가 거짓된 외양이 벗겨진 후 인간에게 남는 것을 찾아내기 위해 자기의 시선을 방해하는 것을 치워 버릴 줄 알기 때문인 것 같다. 하지만 자코메티가 그러한 자신의 추구에서 성공할 정도로 강한 향수에 젖어들기까지는, 그 역시 우리를 내리누르는 비인간적인 조건들의 압박을 똑같이 느껴야만 했을 것이다. 아무튼 그의 모든 작품은 바로 이와 같은 추구로 보이며, 그 대상은 인간뿐만 아니라 그 무엇이라도 가능하여 아주 하찮은 사물에까지 이르고 있다. 그리하여 자코메티가, 선택된 대상 혹은 존재로부터, 실용적이지만 거짓된 외양을 성공적으로 벗겨낸 후 우리에게 제시하는 이미지는 굉장하다. 보상받을 만한 가치가 있으며, 또한 예견할 수 있는 것이다.

아름다움이란 마음의 상처 이외의 그 어디에서도 연유하지

않는다. 독특하고 저마다 다르며 감추어져 있기도 하고 때론 드러나 보이기도 하는 이 상처는, 누구나가 자기 속에 간직하여 감싸고 있다가 일시적이나마 뿌리 깊은 고독을 찾아 세상을 떠나고 싶을 때, 은신처처럼 찾아들게 되는 곳이다. 그러므로 이러한 아름다움에 바탕을 둔 예술은 미제라빌리슴(misérabilisme, 生活慘狀描寫主義)이라는 것과는 거리가 있다. 내가 보기에 자코메티의 예술은 모든 존재와 사물의 비밀스런 상처를 찾아내어, 그 상처가 그들을 비추어 주게끔 하려는 것 같다.

녹색 불빛 아래 오시리스(Osiris, 이집트 신화에 나오는 대지의 신이자 저승의 왕으로, 죽은 사람의 죄과를 심판한다―역자)상이 불쑥 나타났을 때 ― 벽면이 뚝 끊어지며 갑자기 니치(niche, 벽감(壁龕) 즉 조각품이나 꽃병 등을 놓기 위해 두꺼운 벽면을 파서 만든 움푹한 대(臺)―역자)가 드러났기 때문에― 나는 겁을 집어먹었다. 맨 처음 상을 알아본 건 당연히 내 눈이었을까. 아니다. 어깨 위로, 그리고 어떤 손이 짓누르는 듯하던 목덜미 위로 먼저 느낌이 전해졌다. 아니, 마치 한 무리의 사람들이 수천 년 전의 이집트인들 사이로 나를 밀

어 넣고, 준엄한 시선과 미소를 지닌 이 작은 조각상 앞에서 심리적 굴복을 강요하는 듯했다. 그 조각상은 신(神), 냉혹한 신의 형상이었다.(짐작했겠지만 루브르 박물관 지하실에 세워진 오시리스상에 관한 얘기다) 내가 겁을 집어먹었던 것은 분명 그것이 신의 모습이었기 때문이다. 자코메티의 몇몇 조각상들은 이러한 공포에 가까운 감정, 그리고 거의 같은 정도의 커다란 매혹을 불러일으킨다.

또한 그의 조각상들은 아주 친근하고, 거리를 활보하는 듯한 묘한 느낌도 불러일으킨다. 조각상들은 시간의 밑바닥, 모든 것의 기원에 자리하여 어떤 동요에도 꿈쩍하지 않는 절대부동의 상태에 있으면서도, 다가서고 물러서기를 그치지 않는다. 조각상들을 눈으로 익혀 가까이하려 할수록 상들은 까마득히 멀어지면서 갑자기 상과 나 사이에 무한한 거리가 펼쳐진다. 이는 격정이나 노여움 때문이 아니고 그렇다고 내게 대단한 위력이 생겨서도 아닌, 단지 조각상과 나 사이의 거리가 미처 알아차리지 못할 정도로 생략되고 압축된 듯한 착각이 일어났기 때문이다. 그것들은 어디로 간 걸까. 그 모습이 아직도 눈에 선한데 어디에 있는 것일까.(특히, 올 여름 베네치

아에서 전시되었던 여덟 개의 대형 조각상은 이런 느낌이 더욱 강하다)

나는 예술에서 이른바 개혁자로 불리는 것이 무엇을 뜻하는지 잘 모르겠다. 작품이란 미래의 세대들에 의해 이해될 것이라는 소리인가. 왜 그런가. 그리고 그것은 무엇을 의미하는가. 미래 세대가 작품을 이용할 수 있다는 것인가. 하면 무엇에? 나로서는 모르겠다. 그러나 —아직도 아주 모호하긴 하지만— 모든 예술작품이 가장 웅장한 범위에 이르려면, 무한한 인내와 노력으로 작품이 만들어지는 순간부터 수천 년을 거슬러 올라가 죽은 자들이 모여 있는 태고의 밤과 다시 만나야 한다는 것, 그리하여 그러한 작품 안에서 죽은 자들이 스스로의 모습을 발견하게 되리라는 것만은 잘 알고 있다.

아니다, 아니다, 예술작품은 미래의 세대를 겨냥하지 않는다. 그것은 헤아릴 수 없이 많은 죽은 자들에게 바쳐지며, 작품을 인정하거나 거부하는 것은 그들이다. 그러나 이 죽은 자들은 한번도 살아 있었던 적이 없다. 혹은 그들이 살아 있었다는 사실을 내가 잊어버린 것인지도 모른다. 우리가 기억할 수 없을 만큼 아주 짧은 동안의 그들의 삶이란, 고요한 강가

에서 하나의 신호—이곳에서 보내진—와도 같은 예술작품을 기다리고 알아보아 죽음의 강을 건너가도록 해주는 것이다.

아직 여기 우리들 눈앞에 우뚝 서 있긴 하지만, 자코메티의 형상들은 죽음이 아니라면 도대체 그 어느 곳에 머물러 있을 수 있겠는가. 우리가 눈으로 불러낼 때마다 우리에게 좀더 가까이 다가오려고 이 상들은 매번 그 죽음으로부터 빠져나오는 것이다.

자코메티에게 이야기를 건네 보았다.

나 – 당신의 조각상 한 점을 집에 갖고 있으려면 상당한 용기가 필요해요.

그 – 왜 그렇죠?

나는 대답을 좀 망설인다. 내 말이 어리석게 들릴 것이다.

나 – 당신 작품을 들여놓으면 방안이 사원(寺院)처럼 돼 버릴 것 같거든요.

그는 내 말에 약간 당황한 것 같다.

그 – 그래, 당신은 그걸 좋게 생각하오?

나 – 모르겠소. 그러면 당신은 그것이 좋다고 생각되오?

특히 두 어깨와 그 사이의 가슴은 만지면 곧 으스러질 것 같이 골격이 정교하다. 팔과 맞닿은 어깨 곡선의 정교함은… (이렇게 말해 미안하지만) 억지스러울 정도이다. 나는 어깨를 만지면서 눈을 감는다. 그 순간, 손가락에 느껴지는 행복감은 차마 어떻게 묘사할 수가 없다. 일단 처음으로 손가락을 청동상에 가져다 댄다. 이윽고 강한 누군가가 안심시키며 내 손가락들을 이끈다.

그의 말투는 투박한 편이다. 일상의 아주 평범한 말들과 어조를 택해 말하는 것 같다. 마치 술통을 만드는 사람처럼.

그 – 일전에 그 석고상들을 봤지요? … 기억나요, 그 석고상들?

나 – 네.

그 – 거기에 청동을 입혀서 망친 것 같소?

나 – 아니오. 전혀 그렇게 생각지 않아요.

그 – 그렇다면, 석고들이 청동으로부터 뭘 얻어낸 것 같소?

나는 느낌을 좀더 잘 표현할 문구를 찾느라 이번에도 또 한번 망설인다.

나 - 당신이 또 비웃을지도 모르지만, 좀 묘한 느낌이 들어요.
석고상이 청동으로부터 뭘 얻어냈다고 할 수는 없지만,
청동만은 뭔가 얻어낸 것 같소. 그래서 유례없이 청동이
득을 본 것 같아요. 그 청동 여인상들은 청동의 승리라고
할 수 있어요. 청동 그 자체에 대한 승리랄까….
그 - 그렇게 되어야 했겠죠.

그가 웃는다. 그러자 주름진 얼굴의 온갖 살갗도 따라 웃기
시작한다. 아주 묘하게. 눈은 물론이고 이마도 따라 웃고 있
다.(그라는 사람 전체는 자기 아틀리에와 마찬가지로 온통
잿빛을 띠고 있다) 아마도 함께 어우러지듯 석고들의 먼지
와 같은 빛깔을 띠고 있나 보다. 듬성듬성하니 새가 뜨고 역
시 잿빛인 이들도 따라 웃는데, 그 사이로 바람이 새어 나간
다.
그가 자기의 조각상 하나를 유심히 바라본다.
그 - 이건 참 괴상망측하지 않소?
그는 이 '괴상망측한(biscornu, '뿔이 둘 달린'이란 뜻으로 모
양이 흉하다는 뜻—역자)'이라는 말을 자주 쓴다. 그 역시
꽤나 괴상망측한 편이다. 그는 헝클어진 잿빛 머리를 긁적인

다. 머리는 부인 아네트(Annette)가 잘라 준 것이다. 구두 위로 흘러내린 바지를 추켜올리고, 좀 전의 미소는 사라진 채, 이제 그는 초벌 상태의 조각상을 손질하고 있다. 아주 순식간에 그는 손가락과 점토 사이의 통로 속으로 완전히 들어가 버린다. 이제 나는 그의 안중에 없다.

자코메티의 청동상에 대해 언젠가 저녁식사 중에 그의 친구 하나가 ─ 그게 누구였더라? ─ 짓궂게 야유하며 말했다. "솔직히 말해서, 정상적인 사람 두뇌가 어찌 그리 판판한 머리통 안에서 살아 움직일 수 있겠어?"

자코메티는 르네 코티(René Coty, 프랑스 제4공화국의 마지막 대통령 ─ 역자)의 두개골처럼 정확히 측정해 만든 것일지라도 사람의 뇌가 청동 안에서는 살아 숨쉴 수 없다는 것을 알고 있다. 그런데 머리가 청동으로 되어 있고 두뇌가 살아 움직이려면 청동이 살아 있어야 한다. 그러므로… 그것이 어떻게 되어야 하는가는 명백하지 않은가.

자코메티는 여전히 강조한다. **폴리-베르제르** 카바레에서 남

미 사람들한테 잘 팔리는 작은 고무 부적이 자신의 이상이라고.

그 — 길 가다 옷을 제대로 다 입은 여자를 보면 그저 평범한 여자로 보이지요. 한데, 그 여자가 방안에서 옷을 벗고 내 앞에 서 있으면 여신(女神)으로 보입니다.

나 — 벌거벗은 여자는 그저 알몸의 여자일 뿐, 난 그게 그다지 인상적이진 않아요. 여자를 여신으로 바라볼 수 있는 능력 따윈 내겐 없어요. 하지만 당신이 조각한 작품들은, 당신이 벌거벗은 여자를 바라보듯이 보게 돼요.

그 — 그렇다면 내가 바라본 대로 여자들을 표현하는 일을 제대로 해낸 건가요?

오늘 오후 우리는 아틀리에에 있었다. 놀랍도록 예리함을 지닌 두 폭의 그림—두 개의 두상—이 눈에 띄었다. 마치 걷고 있는 듯한 그 그림은 나를 만나기 위해 걸어오고 있는 것 같았고, 나를 향한 그 발걸음을 영원히 계속할 것만 같았다. 화폭의 밑바닥 어디에서 그토록 예리한 얼굴이 끊임없이 솟아나오는지 도대체 알 수가 없었다.

그 — 싹수가 노랗죠?

그는 내 얼굴을 살핀다. 그러더니 안심한 표정으로,

그 ─ 어젯밤에 기억을 더듬어 해낸 것들인데… 그리고 데생
 도 몇 개 했는데, (**망설이며**) …별로 신통치 않아요. 좀
 보겠소?

내 답변이 어눌해질 정도로 그것은 너무나 당혹스러운 제안
이었다. 정기적으로 그를 만나 온 게 사 년째 되지만 자신의
작품을 보여주겠다고 한 일은 처음이었다. 다른 때는 ─좀
놀라기까지 하면서─ 그냥 내 스스로 보고 감상할 것을 역설
했었다.

그는 화판에서 열 점의 데생을 꺼내 보여주었다. 그 중 특히
넉 점은 경탄할 만했으며, 그나마 덜 감동적이라 할 수 있는
것이, 굉장히 큰 흰 종이 맨 아랫부분에 아주 작은 크기로 그
린 인물화였다.

그 ─ 썩 만족스럽진 않지만 처음으로 한번 과감하게 해 보았
 소.

그는 아마도 이런 것을 표현하고자 했을 거다. "아주 작은 인
물로 거대한 흰 표면을 돋보이게 하는 일? 혹은 한 인물의 몸
집이 거대한 표면의 내리누르는 듯한 압력에 저항하고 있음
을 보여주는 것? 아니면…."

그 무엇을 의도했든 간에, 끊임없이 과감한 시도를 하는 한

사람의 사유가 나로서는 감동적이었다. 여기 이 작은 인물화는 그의 승리 중 하나다. 자코메티, 그는 이토록 절박하게 무엇을 이겨내야 했는가.

내가 위에서 자코메티의 작품들이 '죽은 자들을 위한…' 것이라고 했는데, 그것은 또한 그의 작품이, 수많은 사람들이 탄탄한 뼈대 위에 살아 있을 때는 볼 수 없었던 것을 보여준다는 의미이기도 하다. 그러기 위해서는 죽음의 지대를 뚫고 들어가 저승의 구멍 난 벽들을 통해 스며 나올 수 있는 기이한 힘을 부여받은 예술—유려한 것이 아니라 반대로 아주 견고한 예술—이 요구된다. 아무리 사소한 부당함일지라도—그리고 아무리 작은 고통일지라도— 누군가 그것을 대수롭지 않게 여길 때, 그로 인한 상처는 너무도 클 것이며, 단지 미래의 영광만을 누리게 한다면 승리라는 것 또한 초라해지고 만다. 자코메티의 작품은 모든 존재와 사물이 인식하고 있는 고독을 죽은 자들에게 전달해 준다. 그리고 그 고독이야말로 가장 확실한 우리의 영광이다.

예술작품은 사람이나 생물 혹은 다른 자연현상처럼 접할 수 없다는 사실을 그 누가 의심하겠는가. 시, 그림, 조각 등의 예술은 몇몇 고유한 특성들로 검토될 것을 요구한다. 그림을 예로 들어 보도록 하자.

우선, 그림이 아닌 살아 있는 사람의 얼굴도 그리 쉽게 드러나지는 않는다. 하지만 얼굴의 의미를 발견하는 일은 그렇게 힘든 작업은 아니다. 내 생각엔 —감히 말하건대— 얼굴을 따로 떼어 놓고 바라보는 일이 중요한 것 같다. 즉 얼굴을 둘러싸고 있는 다른 것들은 치워 버리고, 얼굴과 그 나머지 것들이 서로 뒤섞여 얼굴 이외의 점점 더 모호한 의미로 한없이 달아나 버리려는 것을 시선(주의력)으로 제어할 수만 있다면, 혹은 하나의 얼굴을 세상과 단절시켜 바라볼 수 있는 고독을 가질 수 있다면, 그때 이 얼굴 위로 —혹은 이 사람, 이 존재 또는 이 현상으로— 모여들어 중첩되는 것이 얼굴의 유일한 의미이다. 얼굴에 대한 미학적 인식을 가지려면 역사적 인식을 거부해야 하는 것이다.

그림 한 점을 검토하려면 좀더 큰 노력과 복합적인 작업이 필요하다. 위에서 말한, 사물 본래의 모습을 파악해내는 작업은 사실 화가가 —또는 조각가가— 우리들을 위해 이미 해놓았다. 우리에게 복원되어 나타나는 것은 재현된 대상이나

인물의 고독이다. 그러므로 그림을 바라보는 우리가 그 고독을 파악하고 느끼기 위해서는 연속성이 아닌 비연속성 안에서 공간에 대한 체험을 해야 한다.

각각의 대상은 무한한 자기의 공간을 창출한다.

이런 식으로 바라본다면 한 폭의 그림은 대상의 무한한 고독이 담겨진 것으로 나타난다. 하지만 그 고독 속에서 나를 사로잡았던 것은 대상 자체의 고독이 아니라, 화폭이 재현해내는 고독이다. 그러므로 나는 화폭 위에 나타난 이미지와 동시에 그 이미지가 재현하고 있는 실제의 대상을 그 고독 속에서 포착하길 원한다. 때문에 우선 그림을 (화폭, 틀 등과 어우러진) 그 전체적 의미로부터 하나의 대상으로 분리시켜 보도록 시도해야 한다. 그렇게 해서 회화라는 큰 가족으로 바라보는 일을 (나중에 다시 거기로 되돌아가더라도) 멈추고, 화폭의 이미지가 그림이라는 공간에 대한 나의 체험에 연결되도록, 즉 앞서 묘사했던 대로 각각의 대상들, 존재들 혹은 사건들의 고독에 대한 나의 인식에 맞닿을 수 있도록 바라보아야 한다. 이러한 고독을 경이롭게 느껴 보지 못한 사람은 회화의 아름다움을 알 수 없다. 그럴 수 있다고 주장한다면 그건 거짓이다.

각각의 조각상은 분명하게 서로 다르다. 내가 아는 것은 부인

아네트가 포즈를 취한 여인상들과 동생 디에고(Diego)의 흉상들—각각의 여신과 그 신—뿐이다. 좀 망설여지는 것은, 여인상들을 대하면 여신—여신을 조각한 작품이 아니라 실제의 여신— 앞에 선 듯한 기분이 드는 반면, 디에고의 흉상은 결코 이러한 감정까지 불러일으키지 않는다는 점이다. 디에고의 흉상들은, 앞서 말한 바 있는 그 아득히 먼 거리에까지 —거기서 무서운 속도로 되돌아오기 위하여— 한번도 물러선 적이 없다. 그래서 디에고의 흉상은 신이라기보다는 차라리 아주 높은 성직자 계열에 속한 사제의 모습을 띠고 있다. 그러나 비록 서로 다르긴 해도 조각상들 하나하나는 침울하면서도 거만한 어떤 동일한 가족에 연결되어 있다. 친숙하면서도 아주 가까이에 있는, 그러나 접근할 수는 없는.

내가 위의 글을 읽어 주자, 자코메티는 여인상들과 디에고의 흉상들 사이에 왜 이러한 밀도의 차이가 느껴지는지에 대해 내 생각을 물어 왔다.

나 – 그건 아마도… (나는 대답을 한참 망설인다) 아마도 여자란 어쨌든 천성적으로 당신으로부터 좀더 멀리 있는 존재로 보였기 때문이거나… 아니면 당신이 여자를 멀

리에 있도록 했기 때문인 것 같은데요….

그에게는 어떤 직접적인 언급도 안 했지만, 너무나도 높이 위치하고 있는 모성 이미지를 나도 모르게 일깨운 건 아닐까. 아니면, 내가 무얼 알겠는가.

그 - 그래요. 아마도 그럴 거요.

그는 읽던 책을 계속해서 읽어 나가다가 —나는 나대로 생각의 실타래가 풀려 가고 있는 중이었다— 깨지고 때가 낀 안경을 코에서 벗어 들면서 고개를 들었다.

그 - 그건 아마도 아네트의 조각상들은 몸 전체를 보여주고 있는 데 반해, 디에고는 단지 상반신만을 나타냈기 때문일 거요. 디에고는 잘려졌소. 그래서 상투적이오. 그리고 바로 이 상투성 때문에 그가 그렇게 멀리 있다는 느낌이 들지 않을 거요.

그의 설명은 정확한 것 같았다.

나 - 그 말이 맞네요. 그 점이 바로 디에고의 흉상을 '사회화' 시킨 겁니다.

이 글을 쓰고 있는 오늘 저녁, 나는 자코메티가 낮에 했던 설명에 수긍이 덜 갔다. 왜냐하면 그가 다리를 혹은 몸체의 다른 부분들을 어떻게 만들어내는지 알 수가 없기 때문이다. 조각에서는 각각의 기관과 부위가 다른 부분들의 연장이며, 결

코 분리할 수 없는 하나의 몸체를 이루고, 심지어 팔이나 다리라는 각각의 고유한 명칭까지도 잃게 되기 때문이다. 예를 들어, 조각된 하나의 '이 팔'은 그것에 연결된 몸체 없이는, 그리고 그것이 궁극적으로 의미하게 될 몸 전체(팔의 연장선으로서의 몸체)가 없이는 상상할 수 없는 것이며, 그럼에도 불구하고 바로 눈앞에 보이는 조각된 이 팔은 그 어떤 다른 것보다도 더욱 명백하고 강렬하게 팔을 표현하고 있는 것이다.

앞에서 말한 조각상들의 집단적 유사성은 조각가의 '양식(樣式)'에서 기인한 것은 아닌 듯하다. 그것은 각각의 형상이, 밤에만 돌아다니긴 하지만 세상 속에 잘 자리한, 동일한 기원을 갖고 있기 때문이다.
그게 어디일까.

사 년 전쯤, 기차 안에서 있었던 일이다. 맞은편 자리에 인상
이 아주 고약한 조그만 노인이 앉아 있었다. 외모도 더러웠고,
궁시렁대는 몇 마디 불쾌한 잔소리로 미루어 보아 괴팍한 성
격임이 분명했다. 나는 그와 즐겁지 않을 대화를 나누느니 차
라리 책을 읽기로 마음먹었다. 그런데 나도 모르게, 그야말로
추하게 생긴 이 왜소한 노인네를 주의 깊게 바라보게 되었다.
그와 시선이 마주쳤을 때, 그게 짧은 순간이었는지 강렬했는
지는 기억할 수 없으나, 그때 갑자기 고통스러운 느낌—그렇
다, 그 누구라도 다른 모든 이들처럼 분명히 제 '가치를 갖고
있다'는 고통스러운 느낌—을 받았다. 아니 내가 강조하고
싶은 건 오히려 '분명히'라는 말에 있다. '누구라도 자신의 추
함, 어리석음, 악의를 넘어서서 사랑받을 수 있다'는 생각이
든 것이다.

이런 생각을 하게 된 것은 그때 내 시선에 사로잡힌 빠르고 강렬했던 그의 시선 때문이었다. 그리고 사람은 그 추함이나 악의를 넘어 사랑받을 수 있다는 이 사실은, 바로 그 추함이나 악의까지도 사랑할 수 있게 한다. 혼동하지 말아야 할 것은 이런 생각이 자비가 아니라 하나의 인식에 관한 문제라는 점이다. 자코메티의 시선은 오래 전부터 이 점을 읽어내어 우리에게 재구성해 주었다. 내가 느낀 그대로를 말하자면, 그의 조각상들에서 분명히 드러나는 이 혈통적 유사성은, 개개의 인간 존재가 마지막으로 모여들게 되는 지점, 더는 다른 무엇으로 환원되지 않는 이 소중한 귀착점에서 비롯하는 것 같다. 다른 모든 존재와 정확하게 똑같아지는 우리들 각각의 고독의 지점.

만일 —자코메티의 형상들은 변질될 수 없을 것이다— 부수적이고 하찮은 일들이 사라져 없어진다면 도대체 무엇이 남겠는가.

자코메티가 청동으로 주조한 그 개는 경탄할 만하다. 특히 석고와 실타래 그리고 밧줄 부스러기 같은 특이한 재료들이 풀어헤쳐질 때는 더욱 아름다웠다. 관절을 두드러지게 표현

하지 않았는데도 앞발의 감각적인 곡선은 매우 아름다워서 그것만으로도 개의 유연한 걸음걸이를 연출해낸다. 땅바닥에 코를 박고 킁킁대며 어슬렁거리는 듯한 그 개는 수척한 모습이다.

나는 석고로 된 감탄스러운 고양이를 잊고 있었다. 고양이는 코 부분부터 꼬리 끝까지 거의 수평으로 되어 있어 쥐구멍으로도 잘 빠져 나올 것 같았다. **빳빳한 수평** 상태는 고양이가 **몸을 둥그렇게 웅크려도** 그 형체를 완벽하게 되살려 주었다. 고양이에 대해 까맣게 잊고 있었기에 자코메티의 작품 중에 동물의 모습도 있다는 사실에 나는 놀란다. 이 개는 그 중 유일한 것이다.

그-그건 나요. 언젠가 거리에 서 있는 내 모습이 그렇게 보이더군요. 내가 바로 그 개였어요.

무엇보다도 비참과 고독을 나타내는 의미로 개의 모습이 선택되었겠지만, 척추의 곡선이 발치께의 곡선과 서로 상응하도록 되어 있어, 마치 서명할 때의 마지막 뒷마무리처럼 아주 좋은 완결미를 이루어낸다. 하지만 그것은 또한 고독의 승화된 찬미로 보인다.

살아 있는 것들—또한 사물들—이 도피하여 숨어드는 은밀한 장소인 고독은, 셀 수 없이 많은 아름다운 모습을 거리에 안겨 준다. 예를 들어, 버스 안에 앉아 바라보게 되는 창 밖의 풍경이 그러하다. 버스는 급경사의 길을 내려가고 있고, 나 역시 하나의 얼굴이나 몸짓에 머무를 수 없을 만큼 빠른 속도를 타게 된다. 이렇듯 속도감에 실린 시선에 잡힌 사람들의 얼굴이나 몸, 태도들은 **나를 위해** 미리 준비된 것이 아니다. 그것들은 꾸밈없는 모습 그대로이다. 나는 기록한다. 아주 큰 키에 몹시 야위고 허리는 굽고 가슴은 움푹 파이고 기다란 코에 안경을 걸친 남자, 천천히 그리고 무겁고 우울하게 걷고 있는 뚱뚱한 아주머니, 곱게 늙지 못한 노인네, 홀로 있는 아랍 남자, 그 곁에 역시 또 혼자인 아랍 남자와 그 옆에 또 다른… 회사원, 또 다른 회사원, 수많은 회사원들, 도시 전체가 등 굽은 회사원들로 가득 차고… 이 모든 것이 입가의 주름이라든가 피곤한 두 어깨 등 내 시선이 그려내는 그들의 세부화 속에 한데 모여진다. 질주하는 버스와 내 눈의 속도감으로 인해 사람들 하나하나의 태도는 이렇게 마구 그려진 아라베스크 속에 너무도 빠르게 포착된다. 그리하여 각각의 존재는 더없이 새롭고 그 무엇으로도 대신할 수 없는 유일한 모습으로 드러난다. 이는 언제나 마음의 상처가 내린 은총이다. 어렴풋하게 알아

볼 수 있는 혼자만의 상처지만, 자신의 온 존재가 그리로 쏠리게 되는 고독을 체험한 것이다. 이렇게 나는 렘브란트(Rembrandt)가 연필로 그려낸 도시를 지나가는데, 이곳에서는 개개의 사람과 사물이 진정한 모습으로 포착되며, 그 뒤 멀리에 조형적인 아름다움을 떨구어 놓는다. 버스 안에서 바라본 ─이 낱낱의 고독으로 이루어진─ 도시는 광장을 가로질러 걷고 있는 한 쌍의 젊은 연인을 마주치지만 않는다면 놀라운 생기를 그대로 간직할 수 있을 것이다. 그들은 서로의 허리를 껴안고, 여자는 조그만 손을 남자의 청바지 뒷주머니에 찔러 넣어 매력적인 포즈를 연출하고 있다. 바로 이런 우아하게 멋부린 제스처가 걸작의 한 면을 통속적으로 만들어 버린다. 내가 말하는 고독은 인간의 비참한 조건을 의미하지 않는다. 그것은 비밀스러운 존엄성, 뿌리 깊이 단절되어 있어 서로 교류할 수 없고 감히 침범할 수도 없는 개별성에 대한 어느 정도의 어렴풋한 인식을 의미한다.

조각상들을 만져 보지 않을 수가 없다. 눈은 다른 곳으로 돌린 채 손으로만 탐색을 계속해 본다. 목, 머리, 목덜미, 어깨…. 손가락 끝으로 온 감각이 몰려든다. 그 어떤 감각도 똑

같은 것이 없기에 내 손은 무한히 다양하고 생생한 모습들을 더듬어 가게 된다.

프레데릭 2세 – (그때 아마도 「마술 피리」를 듣고 있었던 것 같다) (모차르트에게) 아니 어쩌면 이다지도 악보가 많아! 음표가 너무나 많군!

모차르트 – 폐하, 그 중 어느 하나도 불필요한 것은 없습니다. 내 손가락은 자코메티가 이루어 놓은 것을 다시 만져 보고 있다. 자코메티의 손은 축축한 석고 덩어리와 점토 속에서 무언가의 버팀대를 찾아 더듬거렸지만, 내 손은 그가 남겨 놓은 자취 안에서 그 흔적을 확실하게 되짚어 간다. 그리하여 ― 마침내! ― 나의 손은 체험하고 보게 된다.

자코메티의 조각작품에서 느껴지는 아름다움은, 가장 멀리 떨어진 극한으로부터 가장 가까운 친숙함 사이를 끊임없이 오가는 그 왕복에 의해 지탱되는 것 같다. 이 오고감은 끝이 없으며, 그것이 바로 조각들에 움직이는 느낌을 주고 있다.

그는 커피를, 나는 술 한 잔을 하러 밖으로 나선다. 알레지아

거리의 선명한 아름다움을 좀더 잘 새겨 두려고 그는 자주 멈
춰서곤 한다. 가벼우면서도 우아한 아카시아의 아름다움. 햇
살을 받아 초록이라기보다 노랗게 빛나는 날카롭고 뾰족한
잎사귀들이 마치 거리 위에 금빛 가루를 매달아 놓은 듯했다.
그-거 참 아름답군, 아름다워….
그는 절뚝거리며 다시 걷기 시작한다. 우연한 사고로 수술을
받은 후 불구가 되어 절뚝거리며 걸어야 된다는 사실을 접했
을 때, 자코메티는 굉장히 기뻤다고 한다. 그래서 나는 다음
과 같이 생각해 본다. 그의 조각작품들이, 나로서는 알 수 없
는 어떤 비밀스러운 불구 상태가 안겨 준 고독을 최후의 보루
로 삼아 숨어들어 가 있는 게 아닐까 하는.

자코메티와 나는 ─그리고 파리에 살고 있는 몇몇 사람들 역
시─ 상당히 우아한 인물에 견줄 만한 것이 파리에 자리를 틀
고 존재하고 있음을 안다. 그것은 섬세하고 기품있으며 깎아
지른 듯하고 아주 독특하며 잿빛─아주 부드러운 잿빛─을
띠고 있는 오베르캉프 거리(파리 중심가에서 약간 북동쪽에
위치한 비교적 서민적인 구역으로, 길이 몹시 가파르고 일직
선으로 곧게 뻗어 있음─역자)다. 의젓한 모습의 이 길 조금

위쪽은 이름이 바뀌어 메닐몽탕이라고 불린다. 하늘까지 치솟듯이 뻗어난 길은 바늘처럼 날렵하니 아름답다. 아래쪽에 위치한 볼테르 거리에서부터 차를 타고 오르다 보면 이 오베르캉프 거리가 마치 열리듯이 나타나는데, 그게 참으로 묘하다. 길 양쪽의 집들이 옆으로 벌어지는 것이 아니라 서로 가까이 붙어 선 채로 정면의 모습과 지붕의 박공을 지극히 평범하고도 단순하게 드러내는데, 개성적인 거리가 가져다주는 확연한 변화로 인해, 집들은 선량하고 친근하면서도 아득한 느낌으로 채색되어 나타나는 것이다. 얼마 전부터 붉은 사선으로 주차금지를 알리는 꼴사나운 암청색 소형 원반 신호기가 세워졌지만, 거리는 여전히 더 아름답기만 하다. 누구도 그리고 그 무엇으로도 이 거리를 망치거나 추하게 할 수 없을 것이다.

도대체 무슨 조화일까. 어디에서 그토록 고귀한 온화함을 끌어냈을까. 어떻게 그다지도 부드러우면서 동시에 아득할 수 있으며, 어째서 경외심을 지니고 거기에 다가서게 되는 것일까. 자코메티가 이해하기를 바라건대, 거의 우뚝 서 있는 듯한 이 거리는 불안과 전율을 일으키면서도 고요한, 그의 대형 조각작품처럼 보인다.

그는 조각상들의 발치께까지 다다르지는 않는다…

한마디 덧붙이자면, 걷고 있는 사람들의 조형 이외의 다른 모든 자코메티의 조각상들은 두툼하고 약간 기울어진 형태의 받침대 위에 두 발을 올려 놓고 있다. 흉상들처럼 받침대 위에 세워진 몸체는 아주 멀리 그리고 높은 곳에 몹시 작은 머리를 지탱하고 있다. 머리에 비해 거대한 이 받침 덩어리―석고 또는 청동으로 만들어졌는데―는 머리가 벗어던진 모든 물질의 중량을 떠받들고 있다는 생각이 들겠지만, 실은 전혀 그렇지 않다. 중량감있는 발치께로부터 머리까지 끊임없는 힘의 교환이 이루어지고 있기 때문이다. 받침대 위의 여인들은 묵직한 진흙 덩이를 애써 벗어나지 않는다. 황혼이 내리면 그들은 그늘진 늑골을 따라 미끄러지면서 내려온다.

자코메티의 조각상들은 소멸해 버린 세대에 속한 느낌, 숱한 시간과 밤이 지혜롭게 갈고 닦아 부식시킨 후 부드럽고도 견고한 **영원성의 기운**을 담아 우리 앞에 내준 것 같은 느낌이 든다. 가마에서 아주 뜨거운 열로 구워낸 후에도 잔여물이 남듯이, 그의 조각상들은 활활 타오르던 불꽃이 사그라진 후에도 그 자리에 남을 것이다.
그리고 그 불꽃은 또한 얼마나 대단했던가!

예전에 자코메티는 조각상 한 점을 만들어 땅에 묻을 생각을
했다고 한다.("고인이여, 편히 잠드소서"라는 말이 대뜸 떠
오른다) 그것은 아주 먼 훗날, 자코메티와 그의 이름에 대한
기억조차 사라진 어느 날, 누군가에 의해 다시 발견되기를 바
란 것이 아니다.
땅에 묻는다는 것은 죽은 자들에게 바친다는 의미였을까.

사물들의 고독에 대하여.
그 - 언젠가 방 한구석에 놓인 의자 위에 걸쳐진 수건을 바라
보고 있었지요. 순간, 개개의 사물이 홀로 있다는 느낌,
그리고 그 사물이 다른 사물을 짓누를 수 없도록 하는 무
게—아니 차라리 무게의 부재—를 갖고 있다는 강렬한
인상을 받았소. 홀로 있는 그 수건은 너무도 혼자인 듯해
서 의자를 슬며시 치워도 그대로 그 자리에 있을 것만 같
았어요. 수건은 자기 고유의 자리, 무게 그리고 자기만의
침묵까지도 가지고 있었던 거요. 세상은 가볍고도 가벼
워 보였어요….

존경하거나 좋아하는 누군가에게 선물을 해야 할 때, 자코메티는 존경과 사랑의 표시가 될 거라 굳게 믿으며, 목공소에서 주위 온 구불구불한 대팻밥이나 자작나무 껍질 같은 것을 보낼 것이다.

자코메티의 그림들. 자코메티의 화실(아네트가 창문의 먼지라도 걷어내려 해도 몹시 화를 낼 정도로 경외심을 갖고 모든 물건을 고이 간직한 어두침침한 화실) 안에서 본 그 인물화는 거리를 두고 볼 수 없었기에 처음에는 그저 곡선들, 갈고리 모양의 선들, 분할선이 가로지른 분홍색, 회색, 검정색, 그리고 야릇한 초록색의 반원들이 뒤엉킨 모습으로만 보였다. 마치 하다 만 작품인 양 몹시 섬세한 선들로 뒤엉킨 그림은 화가가 갈피를 못 잡고 있는 것처럼도 보였다. 나는 그림을 마당으로 끌고 나와 바라볼 생각을 했고 그 결과는 놀라웠다. 그림으로부터 점점 더 멀어질수록(우선 마당에서 바라보다가 밖으로 난 대문을 열고 이십 내지 이십오 미터 정도 뒷걸음질쳐서 길거리까지 물러나서 보았는데) 하나의 얼굴이 그 얼굴의 모사(模寫, modelé)와 함께 나타났던 것이다. 그 얼굴은 —앞에서 설명한 대로 자코메티의 모든 형상들에 나타나

는 고유의 현상에 따라— 스스로 다가와서 나를 만나고, 덮치듯이 내게 용해되어 무너진 후, 다시 그것이 떠나왔던 화폭으로 재빨리 되돌아가서는 하나의 놀라운 현존(現存, présence), 실체(實體, réalité), 부조(浮彫, relief)를 이루어냈다.

위에서 '그 얼굴의 모사' 라고 했지만 그것과는 다른 무엇이다. 자코메티는 결코 색조나 음영 또는 상투적인 가치들에 매달리는 것 같지 않기 때문이다. 그는 그림 안에서만 윤곽을 드러낼 수많은 선들의 그물망 같은 것을 얻어낸다. 그런데 이해할 수 없는 것은, 음영이나 색조 그리고 회화에서 흔히 사용하는 상투적인 방식을 추구하지 않았는데도 한편의 뛰어난 부조를 이루어냈다는 점이다. 화폭을 잘 들여다보면 '부조' 라는 말도 적절하지 않다. 형상이 얻어낸 것은 차라리 깨부술 수 없는 단단함이다. 그것은 무한히 큰 질량을 갖고 있을 것만 같았다. 자코메티가 이루어낸 형상은 다른 형상들, 즉 움직이고 있는 어떤 특별한 순간에 포착되었기 때문이라든지, 그것만의 고유한 역사가 될 어떤 돌발적인 사건으로 특징지어졌기 때문에 살아 있다고 말해지는 그러한 형상들과 같은 방식으로 살아 있지는 않다. 오히려 거의 정반대로, 자코메티가 그려낸 얼굴들은 살아 있을 시간도 더는 남아 있지

않고 더 이상 어떤 몸짓도 할 수 없을 만큼 삶 전체를 응축시켜 놓은 듯이 보이며, 너무도 많은 생을 그 안에 집적하고 있기에(조금 전에 죽은 것이 아니라), 이제 마침내 죽음을 포용하게 된 것이다. 이십 미터 밖 멀리에서 바라본 하나하나의 초상화는 그리하여 조약돌처럼 단단하고 달걀처럼 꽉 찬, 삶이 응집된 덩어리로 나타나며, 때문에 힘들이지 않고도 수백 개의 서로 다른 얼굴들을 그 안에 품고 있을 수 있는 것이다

그는 어떻게 그림을 그리는가. 우선 그는 얼굴의 서로 다른 부분들간에 나타나는 '면'—또는 평면—의 차이를 두려워하지 않는다. 여러 개의 선들이 모두 모여드는 동일한 하나의 선이 뺨과 눈과 눈썹을 그려내는 데 한꺼번에 쓰이고 있다. 그의 그림에서 푸른색의 눈과 홍조 띤 뺨 그리고 검게 굽이치는 속눈썹 따위는 찾아볼 수 없다. 단지 연속적인 하나의 선이 뺨과 눈과 속눈썹을 그려낸다. 뺨에 드리워진 코의 음영 같은 것은 없으며, 설령 있다 해도 그 음영은 얼굴 전체의 한 부분으로 다루어지기 때문에 여기저기에 쓰인 동일한 윤곽선과 곡선 등에 이어져 나타난다.

오래된 기름병들 가운데 놓여진 그의 팔레트에는 최근에 쓰던 물감들이 고여 있다. 서로 다른 잿빛의 물구덩이들.

사물을 고립시켜 그것이 갖는 유일하고 고유한 의미만을 집적시키는 능력은 관찰자의 역사성의 소멸에 의해서만 가능하다. 바라보는 이의 역사성을 없애려면 특별한 노력이 필요한데, 그렇다고 해서 영원한 현재로 머물러 있는 것이 아니라 과거로부터 미래를 향한 어지럽고 끊임없는 질주, 휴식을 허용치 않는 양극단 사이의 긴장감있는 흔들림이 되어야 한다. 장롱의 실체를 알아보기 위해서는 **결국** 장롱이 아닌 모든 것을 제거해야만 한다. 이러한 노력은 나를 묘한 존재로 만들어 버려, 나라는 존재 즉 관찰자로서의 나는 더 이상 현재의 인물, 현재 시제의 관찰자로 머물지 않고 끊임없이 과거로, 그리고 불확정한 미래로 뒷걸음질치게 된다. 장롱이 머물러 있기 위해서 관찰자인 나는 더 이상 그 자리에 있지 않게 되고, 장롱과 나 사이의 모든 감정적 관계, 도구적 유용성의 관계는 소멸해 버린다.

삼 년 전(1957년 9월)의 일이다. 바닥에 떨어뜨린 담배꽁초를 집으려다가 탁자 밑에서 자코메티의 가장 아름다운 조각 작품 하나를 발견했다. 그가 감춰 두었던 그 조각은 온통 먼지를 뒤집어쓰고 있었다. 부주의한 방문객의 발 밑에서 하마터면 부서질 뻔했던….

그 - 그게 정말로 뛰어난 것이라면, 설사 내가 감추어 놓았다 하더라도 스스로 제 모습을 드러낼 수 있을 거요.

그 - 거참, 예쁘군… 예뻐!

싫든 좋든 그는 그리종(자코메티의 고향인 스위스 남동부 그라우뷘덴—역자)의 억양을 아직도 조금 가지고 있다…. 두 눈을 크게 떠 가며 입가에 정감 어린 미소를 머금고 특유의 억양으로 '예쁘다!'는 감탄사를 터뜨리게 한 것은, 아틀리에 탁자를 어지럽히던 낡은 기름병들에 수북이 쌓인 먼지들이었다.

아네트와 그가 쓰는 방에는 아름다운 붉은색 타일이 깔려 있다. 예전에는 바닥을 그냥 흙으로 다져 놓았다. 그런데 방안으로 비가 스며들어 참담한 마음으로 타일 가게를 찾아가야 했다. 가장 아름다우면서도 가장 소박한 타일을 찾아서. 아틀리에와 이 방 이외의 또 다른 거처는 더 이상 갖고 싶지 않다고 한다. 그리고 될 수 있으면 이 두 곳이 더 수수해지기를 바랄 것이다.

언젠가 사르트르(Sartre)와 점심식사를 하면서 나는 자코메티의 조각상에 관한 내 주장을 되풀이했다. "득을 본 것은 청동이었소."

그러자 사르트르가 대답했다. "그로선 그게 가장 큰 즐거움이었을 거요. 자코메티의 꿈은 작품 뒤로 자기 자신이 완벽하게 사라져 버리는 것이니까요. 자기로부터 출발해 결국 청동

을 드러나게 했다면 그는 더없이 만족해 할 겁니다."

예술작품을 좀더 잘 길들이기 위해 보통 나는 다음과 같은 요령을 부린다. 우선 조금은 인위적으로 순진무구한 태도를 취하면서 작품에 대해 이야기를 하고 —가장 일상적인 말투로 작품에 말을 걸어 보기도 하고 약간은 어리석은 짓까지 해 가면서, 우선은 내가 다가서는 것이다. 이것은 물론 가장 고매한 작품들의 경우이다— 실은 그렇지 못하더라도 스스로를 가장 순박하고 어설픈 사람으로 강요하는 것이다. 그렇게 함으로써 작품 앞에서의 소심함을 떨쳐 버리려는 것이다.
"우스꽝스러운 것은… 그것은 붉은색이고… 붉은색 계통이고… 저건 푸른색이고… 그리고 이 그림은 진흙 덩어리 같군…."
그러면 작품은 어느 정도 위엄을 잃는다. 그제서야 나는 친숙한 지식으로써 천천히 작품의 비밀에 다가서게 된다…. 그러나 자코메티의 작품 앞에서는 이런 요령이 무색해진다. 그의 작품은 이미 너무 멀리 있다. 선량한 농담 따위를 건네 보는 체할 수가 없다. 작품이 감지될 곳인 그 고독한 지점으로 찾아와 자신을 만날 것을 준엄하게 명령하기 때문이다.

그의 데생들. 그는 펜이나 단단한 연필로 데생을 하며, 구멍이 나거나 찢어진 종이를 주로 사용한다. 곡선들은 연약하거나 부드럽지 않고 아주 강하다. 선 하나하나를 균등하게 처리하는 모습은 마치 각각의 선을 하나의 인격체로 여기는 듯이 보인다. 부서지듯 데생 위에 쏟아진 선들은 날카로우면서도 —이것은 화강암의 단단한 면과 무른 면을 동시에 가진 연필의 속성 덕분이기도 한데— 반짝이는 빛을 띠게 된다. 그래서 마치 다이아몬드 같은 느낌이 나는데, 흰 여백을 처리한 방식으로 인해 더욱더 그렇게 보인다. 풍경화의 예를 들어 보기로 하자. 풍경 스케치에서는 지면 전체가 다이아몬드가 되고 섬세하게 부서지는 파선들이 다이아몬드의 한 모서리를 이루어내며 눈에 드러난다. 반면에 빛이 떨어지게 될 곳—더 정확히 말해 거기로부터 빛이 반사되는 곳—에서는 흰 여백 이외에는 다른 아무것도 볼 수가 없다. 이러한 것이 놀랍도록 아름다운 보석의 형상을 만들어내는데 —세잔(Cézanne)의 수채화가 떠오른다— 눈에 드러나지 않는 그림이 암시되어 나타나는 흰 여백으로 인해 공간에 대한 감각이 생기고, 그 공간을 대략 측정해 볼 수 있는 힘이 더불어 얻어진다. (특히 촛대가 함께 그려진 실내 데생과 종려나무 데생을 보며 그런 생각이 들었다. 그후 자코메티는 아치형 방 안에 놓인 탁자를

재현한 넉 점의 데생을 연속해서 그렸는데, 이것들은 앞서 말한 데생들을 훨씬 능가한다.) 기막히게 정교하게 세공된 보석, 자코메티가 다듬은 보석은 바로 이 흰 여백—백색의 지면—일 것이다.

탁자를 그린 넉 점의 대형 데생에 대하여.

어떤 그림들[예를 들어 모네(Monet)나 보나르(Bonnard) 등의 그림들]에서는 공기가 돌고 있다. 그런데 이 데생들에서는 뭐랄까, 공간이 돌고 있다. 빛도 역시 돌고 있다. 다른 어떤 상투적인 —예를 들어 빛과 그림자 등의— 가치 대립 없이 빛은 사방으로 퍼지고 몇 개의 선들이 그 빛을 조각해낸다.

자코메티가 한 일본인의 얼굴과 치러낸 싸움. 자코메티가 초상화를 그리고 싶어했던 일본인 교수 야나이하라(Yanaihara)는 자신의 귀국을 두 달이나 뒤로 미뤄야 했다. 자코메티는 날마다 다시 그려내던 초상화에 영 만족하지 못했다. 결국 그 교수는 완성된 초상화를 보지 못한 채 자기 나라로 돌아갔다. 겉으로 두드러진 특징은 없지만 근엄하면서도 부드러워 보이는 그 일본인의 얼굴이 자코메티의 재능을 부추겼을 것이

다. 어쨌든 그로 인해 남게 된 초상화 습작들은 감탄할 만한 밀도감을 갖고 있다. 검다시피 한 회색 바탕에 거의 흰색에 가까운 회색의 선으로 그린 이 얼굴에는 내가 앞에서 말한 삶의 응집이 그대로 나타나, 더는 그 무엇도, 단 한 알갱이의 삶도 덧붙일 수 없을 정도다. 삶이 생명 없는 질료와 흡사해지는 그런 마지막 지점에 다다르고 있다. 갈망하는 얼굴들.

나는 포즈를 취한다. 그는 내 뒤편의 연통 달린 난로를 ―기교로 대충 처리하지 않고― 아주 정확하게 그려낸다. 사물들의 실체에 충실하고 정확하게 다가가야 한다는 것을 그는 잘 알고 있다.

그 - 자기 앞에 있는 것을 정확하게 잡아낼 수 있어야 해요.

내가 그 말에 동의하자 잠깐 침묵한 후,

그 - 그리고 또한 그림도 그려야 하죠.

자코메티는 사라져 버린 사창가를 아쉬워하곤 한다. 사창가는 ―그리고 그곳에 대한 기억은 아직도― 그가 살아온 동안 꽤 큰 자리를 차지했음을 알기에 언급하지 않을 수 없다. 그는 애호가처럼 사창가를 드나들었던 것 같다. 아득히 멀리 있는 무정한 여인 앞에서 무릎 꿇고 앉아 있는 자신을 바라보기

위해 찾아가곤 했다고 한다. 벌거벗은 창녀와 자코메티 사이에는, 그의 조각작품들과 우리들 사이에 한없이 펼쳐지는 것과 같은 그러한 거리가 있었을 것이다. 조각상들 하나하나는 아득히 멀고 칠흑같이 어두워, 마치 죽음과도 같은 깊은 밤 한가운데로 물러선 듯한 —혹은 그 밤으로부터 솟아나온 듯한— 느낌을 불러일으킨다. 이처럼 창녀도, 그녀들이 더할 나위 없이 당당할 수 있는 신비의 밤을 마주할 것이다. 그리고 물가에 홀로 버려진 자코메티는 한순간 작아지기도 하고 커지기도 하는 그녀들을 바라보는 것이다.

또 이런 생각도 해본다. 여자들이 본래적인 자신의 고독으로부터 결코 벗어날 수 없으리라는 상처를 자랑스럽게 여길 수 있는 곳, 그리고 또한 여자들이 자신의 온갖 실용적인 특권을 벗어던짐으로써 일종의 순수에 다다르게 되는 곳이 바로 사창가가 아닐까 하는.

자코메티의 대형 조각상들 몇 점은 금빛으로 되어 있다.

자코메티가 야나이하라의 초상화로 고심하고 있는 동안(자신을 모델로 제공하면서도 그 닮은 꼴이 화폭 위로 옮겨지는 것을 거부하고 있는 이 얼굴은 마치 *스스로의 유일한 정체성*

을 애써 지키려는 듯이 보였는데), 결코 틀리지는 않으나 자꾸 실패하기만 하는 한 남자의 감동적인 광경을 지켜보는 느낌이 들었다. 그는 자꾸만 더 멀리, 출구도 없는 불가능한 어떤 곳으로 깊숙이 빠져들고 있었다. 요즈음 들어서야 그는 그곳으로부터 다시 떠올라 나왔다. 당시 자코메티가 해낸 작품은 그리하여 어두우면서도 눈부신 감탄을 일으킨다.(앞서 말한, 탁자를 그린 네 개의 대형 데생은 이 시기 바로 다음의 작품들이다)

사르트르 – 일본인 초상화를 그릴 무렵에 자코메티를 만났는데, 아주 힘들어 하더군요.

나 – 그 얘길 늘 해요. 여전히 불만스러워 하죠.

사르트르 – 그때는 정말로 절망해 있더군요.

나는 자코메티의 데생들이 '더없이 소중한 사물들…'을 그려내고 있다고 쓴 적이 있다. 흰 여백이 지면에 서광(曙光) 같은 —혹은 불빛 같은— 가치를 주며, 선들은 의미있는 가치 표현을 위해서가 아니라 모든 의미를 오로지 여백에 부여하려는 목적으로 쓰였음을 말하고 싶었던 것이다. 여백에 형태와 견고함을 주기 위해 선들이 거기에 있는 것이다. 잘 살펴

보면, 우아한 것은 선이 아니라 선이 감싸고 있는 흰 공간이다. 가득 찬 느낌을 갖는 것도 선이 아닌 흰 여백이다.

그렇다면 어째서 그런가.

그것은 아마도 종려나무, 촛대 등 자코메티가 재현하고 싶었던 대상들 —그리고 대상들이 자리하고 있는 특별한 공간— 외에, 그저 부재(不在)에 불과했던 어떤 것 —또는 아무것도 정해진 것이 없는 일률적인 공간— 즉 흰 여백, 심지어 종이 쪽지에조차 감각적인 실체를 부여하는 일에 그가 더 깊은 노력을 기울이기 때문인 것 같다. 다시 말하자면, 자코메티는 그가 그려낸 선이 없었다면 결코 존재하지 않았을 한 장의 흰 종이를 고귀하게 하는 소명에 몰두하는 듯이 보인다.

내 생각이 틀렸나? 그럴 수도 있다.

하지만 자코메티가 흰 종이를 핀으로 고정시킬 때의 모습을 지켜보노라면, 그리려고 하는 대상과 맞먹는 신중함과 경외심을 자신이 마주한 백색의 신비에 표하고 있다는 강한 인상을 받는다.

(그의 데생들이 '주사위 던지기'처럼 활판인쇄의 자유로운 배열을 환기시켰다는 점을 나는 이미 주목했다.)

조각가, 데생 화가로서의 자코메티의 모든 작품에 '보이지 않는 대상'이라는 제목을 달 수 있을 것이다.

조각상들은 단지, 마치 저 끝으로 밀려난 수평선의 밑바닥 아주 먼 곳에 있었던 것처럼 당신들에게 다가올 뿐 아니라, 당신들이 어느 자리에 있든 간에, 스스로의 위치를 조정해 당신들이 저 아래 낮은 쪽에 있도록 한다. 조각상들은 수평선이 밀려난 아주 멀리 떨어진 높은 곳에 있고, 당신들은 둔덕의 발치에 있는 것이다. 조각상들은 당신들을 만나러 서둘러 다가오고 당신들을 앞질러 가 버린다.

이제 내가 청동으로 된 여인상들(대개 금박이나 녹청을 입힌) 곁으로 다가가자 그 주위의 공간이 진동하기 시작한다. 휴식하는 것은 아무것도 없다. 아마도(자코메티가 점토할 때 엄지손가락으로 다듬었던) 각 모서리나 곡선, 불룩하거나 뾰족하게 튀어나온 돌기 부분, 혹은 재료가 부스러진 끝 부분들 자체가 쉬지 않고 움직이기 때문이리라. 각 부위는 창조되던 순간의 감수성을 계속해서 발산한다. 공간을 가르면서 떨어

져 나간 모서리, 그 어떤 지점도 죽은 데가 없다.

여인상들의 배면(背面)은 정면보다는 좀더 인간적인 느낌을 준다. 목덜미, 어깨, 잘록한 허리, 엉덩이 등은 정면 전체에 비해 좀더 '사랑스럽게' 주조된 것 같다. 그래서 사십오 도 각도에서 바라볼 때, 여자에서 여신으로의 이러한 엇갈림은 혼란스러움 이상의 그 무엇이다. 그 감정은 때때로 견딜 수가 없다.

때문에 나는 우뚝 선 채로 움직이지 않고 밤을 지키는 금박의 —간혹 색을 입힌— 파수병 같은 여인상들에게로 되돌아오지 않을 수 없다. 이 여인상들 곁에서 로댕(Rodin)이나 마욜(Maillol)의 조각상들은 트림을 하고, 푹 잠들 수 있다!

그 조각상들(여인상들)은 죽은 자를 지키고 있다.

철사처럼 가느다랗게 주조한, 걷고 있는 남자. 그의 한쪽 다리는 걸어갈 때의 모양 그대로 굽어 있다. 그는 결코 멈춰 서지 않을 것이다. 그리고 그는 대지 위를, 말하자면 지구 위를 정말로 걸어가고 있다.

자코메티가 내 초상화를(내 얼굴은 비교적 둥글고 통통한 편이다) 그리고 있다는 사실이 알려졌을 때, 주위 사람들은 "그가 당신 얼굴을 가늘고 뾰족하게 그릴 것"이라고 말했다. 점토 흉상은 아직 만들어지지 않았다. 하지만 나는 자코메티가 각기 다른 인물화에서 언제나 얼굴 중심선—코, 입, 턱—에서부터 귀 혹은 가능하다면 목덜미까지 이어지는 뒤로 달아나 버리는 듯한 선들을 사용하는 까닭을 알 수 있을 것 같다. 그것은 아마도 얼굴이란 정면으로 바라볼 때 그것이 의미하는 모든 힘이 드러나기 때문이며, 얼굴 뒤에 가려진 것들까지도 풍부하고 견고하게 표현하려면 모든 것이 얼굴의 중심으로부터 출발해야 하기 때문인 것 같다. 이렇게 어눌하게 표현할 수밖에 없어 참으로 유감스럽지만, 자코메티가 얼굴의 의미를 뒤쪽으로 —머리카락을 이마와 관자놀이 뒤쪽으로 잡아당겨 묶듯이— (캔버스 뒤쪽으로) 끌어당기고 있다는 느낌이 든다.

디에고의 흉상들은 사십오 도 각도, 측면, 후면 등 모든 방향에서 **바라볼 수 있지만**, 정면에서 보도록 **만들어졌을** 것이다. 그 얼굴—실제 얼굴을 철저하게 닮고자 한 형상—의 의미는 정면으로 모아지는 것이 아니라 흉상의 저 뒤켠, 결코 다다를 수 없는 지점으로 무한히 달아나 침잠해 버린다.

(이 예술가의 기교들을 설명하려는 것이 아닌, 작품이 불러일으키는 감정을 자세히 밝혀내어 글로 적어 보려는 나의 의도 역시, 무한히 뒤켠으로 빠져 달아나고 있다.)

자코메티가 자주 반복하는 생각:

'가치있게 해야 한다…'

그가 지금까지 단 한번이라도 살아 있는 존재나 사물을 하찮은 시선으로 보아 넘긴 일은 없을 것이다. 그리하여 그가 바라보는 하나하나는 각자의 가장 소중한 고독 속에서 드러나게 된다.

그 - 결코 나는 한 사람의 머릿속에 들어 있는 온 힘을 모조리 다 초상화 속에 담아내지는 못할 겁니다. 단지 살아간다는 사실 하나만 해도 벌써 굉장한 의지와 에너지를 강요하니까요….

그의 조각상들을 마주하면 또 이런 느낌도 든다. 그들 모두 상당히 아름다운 인물들인데도, 기형(畸形)의 불구자가 갑자기 발가벗겨진 채 일그러진 자신의 몸이 모든 사람 앞에 전

시되는 것을 바라보는 듯한, 그리고 이러한 고독과 영광을 알
리기 위해 스스로 세상에 드러내놓고 있는, 불구자의 슬픔이
나 고독에 견줄 만하다는 느낌이 든다. 변질될 수 없는 것들.
주앙도(M. Jouhandeau, 프랑스의 소설가—역자)가 묘사한
인물들, 예를 들어 프뤼덩스 오트숌(Prudence Hautechaume,
1927년에 발표한 소설『프뤼덩스 오트숌』의 여주인공—역
자) 같은 여자는 이러한 발가벗겨진 장엄함을 갖고 있다.

내가 —눈을 감은 채로— 조각상을 더듬을 때, 손가락으로
전해지는 아주 익숙하면서도 끊임없이 새로운 즐거움.
틀림없이 다른 모든 청동상들에서도 이런 행복감이 손가락
에 전해질 것이라고 생각했다. 그래서 언젠가 도나텔로
(Donatello)의 완벽한 모사품 두 점을 가지고 있는 친구 집에
서 꼭같은 경험을 해 보려고 손끝으로 만져 보았으나, 청동상
은 반응이 없었고, 아무 말 없이 죽어 있었다.
자코메티, 혹은 눈 먼 자들을 위한 조각가.
십 년 전에 직접 내 손과 손가락과 손바닥으로 자코메티가 조
각한 대형 촛대를 더듬어 만져 본 적이 있었는데, 나는 그때
이미 이와 같은 기쁨을 느꼈다. 이 대상들과 형상들을 주조해

낸 것은 자코메티의 눈이 아니라 두 손이다. 그것들은 꿈으로 만들어낸 것이 아니라 체험으로 만들어낸 것이다.

그는 작품의 모델에 흠뻑 사로잡히곤 한다. 그는 그 일본인 교수를 사랑했던 것이다.

지면 배치에 대한 그의 배려는 내가 위에서 지적했던 감정, 종이나 화폭을 고귀하게 하려는 감정과 아주 잘 일치하는 것 같다.

카페에서였다. 자코메티는 독서 중이었다. 거의 눈이 먼 초췌한 몰골의 아랍 남자가 심한 욕설을 퍼부으며 옆자리의 손님과 약간의 소란을 일으켰다. 욕설을 들은 상대방 남자는 그 맹인을 뚫어지게 쳐다보더니 화를 삭히려는 듯이 턱을 심술맞게 씰룩댔다. 아랍 남자는 야윈 데다가 좀 아둔해 보였다. 그는 보이지 않는 탄탄한 벽에 부딪치고 있는 듯했다. 눈이 먼 데다가 아둔하며 허약한 한 인간으로밖에는 달리 존재할 수 없는, 세상에 대해 아무것도 이해하지 못하면서도 그러한 사실이 명명백백하게 드러나는 이러저러한 상황에서 세상을 욕하는 것이다.

"그 흰 지팡이만 아니었다면!" 아랍인으로부터 심한 욕을 들

은 프랑스 남자가 소리쳤다. 그 순간 나는, 맹인의 흰 지팡이가 그를 여느 왕보다도 신성하고 백정보다도 힘센 사람으로 만들고 있다는 사실에 은밀한 감탄을 보냈다.

나는 아랍 남자에게 담배 한 대를 권했고 그는 손가락을 더듬거리며 담배를 받아 피워 물었다. 작고 마르고 더럽고 게다가 조금 취했고 말을 더듬고 침을 흘리는 남자였다. 듬성듬성한 턱수염은 면도질이 잘 되어 있지 않았다. 바지 속에 성한 두 다리가 있으리라고 믿기지 않을 만큼 허약해 보였다. 그는 가까스로 몸을 지탱하고 서 있었다. 손가락에는 반지가 끼워져 있었다. 나는 아랍어로 몇 마디 건네 보았다.

"결혼했소?"

독서에 몰두하고 있던 자코메티를 방해할 마음은 없었다. 하지만 아랍인에게 말을 걸고 있는 내 태도가 거슬렸을 것이다.

"아니오. 난 여자는 없소."

이렇게 대답하면서 자신이 어떻게 수음하는가를 가르쳐주기 위해 손을 이리저리 움직여 보였다.

"아니… 여자는 없고… 손은 있다네… 그리고 이 손으로… 아니, 아무것도 없어, 수건밖에는 아무것도… 아니면 홑이불이나…."

생기 없이 허연 그의 두 눈은 초점을 잃은 채 끊임없이 움직

이고 있었다.

"…난 벌 받을 거야… 천벌을 받을 거라고…. 내가 무슨 일을 저질렀는지 자넨 몰라…."

독서를 끝낸 자코메티가 깨진 안경을 벗어 주머니에 집어넣었고 우리는 카페를 나섰다. 나는 좀 전의 일에 대해 뭔가 한마디 하고 싶었지만 그가 뭐라 대꾸할지 몰랐고, 또 난들 무슨 얘기를 하겠는가. 자코메티도 나와 마찬가지로, 그 불쌍한 아랍 남자가 자신을 다른 모든 사람과 같아지게 하면서 또한 세상의 그 누구보다 소중하게 만드는 것을 ─분노와 격노로─ 간직한 채 지켜 가고 있음을 알 것이다. 그리고 그것은 그가 스스로의 내면으로 도피해, 마치 바닷물이 멀리 빠져 나가 물가를 저버릴 때처럼, 가능한 한 더 깊이 자기 속으로 웅크러들 때 자기 안에 끝까지 남게 되는 것이다.

내가 이 일화를 인용한 까닭은 자코메티의 조각상들이 바로 그 비밀스런 장소─물가를 저버리고 찾아드는 곳─, 달리 어떻게 묘사할 수도 더 자세히 그릴 수도 없는, 그러나 누구든 거기에 몸을 감추면 세상의 그 무엇보다도 귀중한 존재가 되는, 그러한 곳으로 숨어들어 가 있는 듯이 보였기 때문이다.

이보다 훨씬 전 언젠가, 자코메티는 자기가 한때 사랑했던 늙은 거렁뱅이 여자 애기를 들려준 일이 있다. 누더기를 걸치고

더러웠을망정 매력적이었던 그 여자가 자코메티를 즐겁게
해주고 있을 때면 대머리나 다름없는 그녀 머리에 울퉁불퉁
하게 솟아난 종기창이 보이곤 했다고 한다.

그 - 그래요. 그 여잘 꽤 좋아했어요. 이삼 일만 못 봐도 언제
　　돌아오나 보려고 길에 나가 기다리곤 했으니까…. 그녀
　　도 세상의 모든 아름다운 여자들만한 가치가 있었던 거
　　요. 그렇지 않소?

나 - 그 여자랑 결혼해서 자코메티 부인으로 소개했어야 하
　　는 건데….

그가 나를 쳐다보며 좀 웃는다.

그 - 그렇게 생각하오? 만일 그랬더라면 난 아주 재미있는 놈
　　이 되었을 거요. 안 그래요?

나 - 그랬을 거요.

자코메티가 만들어낸 엄격하고 고독한 형상들과 창녀들에
대한 그의 취향 사이에는 어떤 관계가 있을 것이다. 다행히,
만사가 다 설명 가능한 것도 아니고 나 역시 그 관계를 분명
하게 이해할 수는 없지만 느낄 수는 있다. 언젠가 그가 이렇
게 말했다.

그 — 창녀들을 좋아하는 건 그 여자들이 아무 소용도 없기 때
 문이오. 그녀들은 그냥 있을 뿐이지요. 그게 전부요.
내가 알기에 —잘못 알고 있을지도 모르지만— 자코메티가
창녀를 모델로 삼은 적은 없다. 그렇게 하려면 한 존재의 고
독과 그에 덧붙여 절망 혹은 허무로부터 발산되는 또 하나의
고독을 마주해야 할 것이다.

그 이상한 다리 또는 받침대 얘기로 다시 돌아오자! 조상술
(彫像術)과 그 법칙(공간에 대한 지각과 복원)의 요구대로
독선적이고 토착적이며 봉건적인 형태의 받침대를 세워 줌
으로써 (어쨌든 처음엔 언뜻 그렇게 보이는데) 자코메티는
조상술의 내밀한 관례를 —그의 용서를 바라는 바이다!—
준수하고 있는 듯하다. 이 받침대가 우리에게 가하고 있는 힘
은 마술적이다…. (형상 전체가 마술적이라 할 수 있다. 하지
만 가공할 형태의 안짱다리 받침대가 불러일으키는 초조함
과 매혹은 나머지 다른 것들과는 차원을 달리한다. 솔직히 말
해, 나는 여기에서 자코메티의 장인적 기교에서의 어떤 단절
을 느낀다. 두 가지 양식 모두 감탄할 만한 것이지만 서로 상
반된 효과를 자아내기 때문이다. 머리, 어깨, 팔, 골반으로는

54

우리를 환히 깨어나게 하는 반면, 받침대 위에 세워 놓은 두 다리로는 우리를 매혹하고 있다.)

그럴 수만 있다면, 자코메티는 먼지나 미세한 분가루로 변해 버리고 더없이 행복해 할 것이다.

—그러면 '창녀들'은?

먼지가 되어 버리면 '창녀들'의 마음을 사로잡기란 어려우리라. 그러면 아마도 그녀들 살갗의 주름진 곳으로 내려앉아 그녀 몸에 한 켜의 때로 자리할 것이다.

작품 한 점을 줄 테니 골라 보라는 자코메티의 제의에 따라― 우리 둘 다 죽을 때까지도 끝나지 않을 오랜 망설임 끝에― 내 머리를 그린 조그만 초상화를 선택했다. 얘기를 좀 덧붙이자면, 아주 작은 이 두상은 캔버스 안에서는 기껏해야 높이 7센티미터, 폭 3.5 내지 4센티미터 정도밖에 되지 않는다. 그럼에도 실제의 내 머리만한 **힘과 무게와 크기**를 갖고 있다. 그림을 잘 바라보려고 아틀리에 밖으로 끌어내 왔을 때, 화폭을 정면으로 바라보고 있는 나와 꼭같은 모습이 캔버스 안에 들어앉아 있다는 사실에 적잖이 당황스러웠다. 나는 이 작은 두상 (터질 듯이 삶으로 가득 차고 무거워서 마치 발사되어 궤도를

그리며 날아가고 있는 작은 탄알처럼 보이는)을 갖기로 했다.

그 - 좋아요, 당신에게 주겠소.(**그는 나를 바라다본다**) 농담
　　아니오. 이건 이제 당신 거요. (**캔버스를 바라보며 마치
　　자신의 손톱을 뽑아낼 때처럼 힘들여 말하길**) 당신 것이
　　니 가지고 가요…. 그런데 지금 말고 나중에… 거기에 좀
　　덧붙일 게 있으니….

그 자리에서 당장 덧칠을 시작해서 수정이 가해지는 것을 직
접 볼 수 있었는데, 작은 머리가 더 작게 그려진 화폭뿐만 아
니라 실제 머리만한 무게를 갖고 있는 화폭 속의 머리도 역시
고쳐졌다.

나는 아주 똑바른 자세로 움직이지 않고 꼿꼿하게(조금이라
도 움직이면 그는 곧 나를 제자리로, 침묵으로, 휴지 상태로
옮겨 놓는다) 몹시 불편한 부엌의자 위에 앉아 포즈를 취한
다.

그 - (**경이로운 태도로 나를 바라보면서**) 당신 아주 잘 생겼
　　군!

그는 뚫어지도록 내 얼굴을 바라보며 두세 번의 붓칠을 하더
니, "잘 생겼어!" 하고 혼잣말로 중얼거린다. 그리고는 한층

더 감탄에 겨워 확신의 말을 덧붙인다. "더도 덜도 아닌, 세상 모든 사람들처럼 말이오. 그렇지 않소?"

그-거리를 산책할 땐 일 생각은 전혀 안 해요.

그건 사실일 게다. 그러나 일단 아틀리에로 들어서면 그는 곧바로 작업을 시작한다. 그것도 아주 묘한 방식으로. 조각상이 실현될 미래의 어떤 곳—즉, 여기의 바깥 그리고 아주 가까운 시공의 바깥—을 향해 가고 있으면서, 동시에 작업이 이루어지는 지금의 현재에 흠뻑 빠져 있는 것이다. 그는 쉬지 않고 상을 만들어낸다.

그는 요즘 대형 조각상들을 다듬고 있다. 갈색 점토의 조각상 앞에 서서 작업하는 그의 손가락들은 마치 뻗어 있는 장미나무의 가지를 쳐내어 주거나 접목하는 정원사의 손가락처럼 상을 오르락내리락한다. 손가락들이 조각상의 높이를 따라 오르내리며 유희하고 있는 듯하다. 그러면 온 아틀리에가 진동하며 생기를 띤다. 그가 아틀리에에 있으면, 오래 전부터 거기 있던 이미 완성된 다른 조각상들이 손끝 하나 대지 않았는데도 변색되거나 변형되는 듯한 이상한 느낌이 든다. 아마도 자코메티가 그 조각상들의 형제를 만들고 있기 때문인가 보다. 일층에 자리한 이 아틀리에는 게다가 머지않아 무너질 것이다. 낡은 목재로 지어진 아틀리에는 잿빛 가루에 휩싸여

있고, 점토의 조각상들은 밧줄, 밧줄 부스러기, 철사줄을 드러내고 있으며, 회색으로 칠해진 캔버스들은 화구상(畫具商)에서의 평온을 잃어버린 지 이미 오래다. 모든 것이 얼룩지고 뒤집어진 채 불안정하여 곧 무너질 듯했고, 다 녹아들어 없어져 둥둥 떠다니는 듯했다. 그런데 이 모든 것이 어떤 완벽한 실체 안에 사로잡혀 있는 것 같다. 그리하여 아틀리에를 벗어나 거리로 나섰을 때, 그 순간 나를 에워싼 다른 모든 것은 진실이 아닌 듯했다. 그걸 말해야겠는가. 이 아틀리에 안에서 한 남자가 천천히 죽어 가며, 소진되어, 우리들 눈 아래에서 여신들로 변형되어 가고 있다는 것을….

자코메티는 동시대 사람들이나 다가올 미래의 세대를 위해 작업하지 않는다. 그는 결국 죽은 자들의 넋을 사로잡을 조각상을 만들고 있다.

내가 이미 말했던가. 자코메티가 그려낸 데생과 그림의 대상들은 가장 친근하며 정겨운 그의 생각을 우리에게 제안하며 전해 주고 있다는 사실을. 대상들이 황당한 형태나 끔찍한 모

습으로 드러나는 일은 절대로 없다! 도리어 안심스러운 우정과 평화 같은 것을 아주 먼 곳으로부터 가져다준다. 그 우성과 평화는 너무나 순수하고 희귀해서 때로 우리를 불안하게 한다. 모든 타협을 강하게 거부하면서 대상들(사과, 병, 촛대, 탁자, 종려나무) 자체와 일치하는 일.

우정과도 같은 친근한 감정은 대상을 빛나게 하며, 이러한 대상은 우리들에게 정겨운 생각을 전해 준다고 했는데… 내가 말을 좀 대충해 버린 것 같다. 베르메르(Vermeer)의 작품에 대해서는 그렇게 말할 수도 있을 것이다. 자코메티는 좀 다르다. 자코메티가 그려낸 대상들이 우리를 감동시키고 안심시키는 것은 그 대상이 '좀더 인간적으로' —인간이 쓸 수 있고 끊임없이 써 왔던 것이라는 의미로— 표현되어서가 아니며, 가장 좋고 부드러우면서 감각적인 인간의 현존이 대상을 감싸고 있기 때문도 아니다. 반대로 그것은 가장 순박하고 신선한 '그 대상'이기 때문이다. 그것, 그리고 아무것도 함께 하지 않는, 그 전적인 고독 속의 대상.
내가 표현을 너무 못한 것 같지 않은가. 달리 말해 보도록 하자. 그려낼 대상들에 가까이 가기 위해 자코메티는 우선 자신

의 눈으로, 그 다음은 연필로, 섣부르고 맹목적인 모든 선험적 생각들을 벗겨내는 것 같다. 그리고 대상을 너무 고귀하게 만들지도 모른다는 —혹은 요즘 식으로 말해 타락시킬 거라는— 우려로, 자코메티는 대상 위에 최소한의 인간적인 색채 —그것이 미묘하든 잔인하든 긴장된 것이든 간에—도 올려놓기를 거부한다.

촛대를 마주하고 그는 말한다.

"이것은 촛대다, 이게 그거다." 촛대 외에는 아무것도 아니다.

이 돌연한 확언은 화가를 일깨운다. 그 촛대. 종이 위에서 촛대는 아무런 꾸밈없이 벗겨진 모습으로 있게 될 것이다.

대상들에 대한 놀랄 만한 존경심. 각개의 대상은 '홀로' 있을 수 있기에 아름답다. 그 안에는 다른 어떤 것으로도 대체할 수 없는 무엇인가가 있다.

그러므로 자코메티의 예술은 대상들 사이의 사회적인 관계 —인간과 그의 분비물이라는 관계—를 맺어 놓은 사회적인 예술은 아니다. 그것은 차라리 가진 것 없어도 당당한 룸펜의 예술이며, 대상들을 서로 연결시킬 수 있는 것은 모든 존재, 모든 사물의 고독에 대한 깨달음이라는 순수한 지점에 이르고 있다. 대상은 말하고 있는 듯하다. "나는 혼자다. 그러므

로 내가 사로잡혀 있는 필연성에 대항해 당신은 아무것도 할
수 없다. 내가 지금 이대로의 나일 수밖에 없다면 나는 파괴
될 수가 없다. 지금 있는 이대로의 나, 그리고 나의 고독은 아
무런 거리낌 없이 당신의 고독을 알아본다."

옮긴이의 말

다섯 편의 희곡작품으로 프랑스 연극계의 독보적인 자리를 차지하고 있는 장 주네(Jean Genet, 1910-1986)에게는 '도둑 작가'라는 꼬리표가 따라다닌다. 또한 사생아로 태어나 어린 시절부터 감화원을 전전하고 동성애자임을 스스럼없이 밝힌 작가, 무상(無償)의 악을 가장 성스러운 행위에 연결시키며 기존의 가치를 뒤흔들어 놓는 작품을 쓴 작가라는 설명도 빠지지 않는다.

1910년 12월 19일 파리 빈민구제국 소속의 작은 병원에서 태어나 1986년 4월 15일 새벽 파리의 작은 호텔 방에서 아무도 모르게 죽음을 맞이하기까지, 그의 삶은 파란만장했다. 아버지는 이름조차 알 수 없고, 카미유 가브리엘 주네(Camille Gabrielle Genet)라는 이름만 알려진 어머니는 출산 직후 아이를 버리고 1919년 세상을 등진다. 생후 칠 개월부터 빈민구제

시설에서 양육되던 주네는 일곱 살 때 프랑스 중부 지방 알리니 앙 모르방의 한 농가에 양자로 입양된다. 열 살 때 절도죄로 처음 수감되면서부터 그는 각지의 소년원을 들락날락하며, 탈옥을 거듭한다. 그후 유럽 여러 나라를 떠돌며 남창, 절도, 거지, 마약밀매, 탈영 등, 밑바닥 범죄자의 삶을 이어간다. 시집 『사형수(*Le Condamné à mort*)』(1942)와 소설 『꽃들의 노트르담(*Notre-Dame des Fleurs*)』(1944)은 절도 현행범으로 체포되어 복역 중이던 프랑스의 형무소에서 비밀리에 출판된 작품들이다.

누적된 범죄로 종신 유형(流刑)을 선고받은 그의 재능을 발굴해낸 사람은 시인이자 극작가인 장 콕토(Jean Cocteau)였다. 콕토의 소개로 주네의 작품을 읽은 사르트르(J. P. Sartre)는 대통령에게 특별사면을 요청하는 편지를 보내 감옥에서 썩을지도 모를 '프랑스 문학의 보물'의 구명운동에 앞장선다.

이리하여 출옥하게 된 주네는 이후 콕토, 사르트르, 피카소(P. Picasso) 등 당시 파리의 문화예술인들의 모임에 차츰차츰 얼굴을 드러내면서 이때부터 왕성한 작품활동을 시작한다. 『장미의 기적(*Miracle de la Rose*)』(1946), 『장례식(*Pompes funèbres*)』(1947), 『브레스트의 케렐(*Querelle de Brest*)』(1947), 『도둑 일

기(*Journal du voleur*)』(1949) 같은 소설과 두 편의 희곡『하녀들(*Les Bonnes*)』(1947), 『엄중한 감시(*Haute Surveillance*)』(1949)가 모두 이 시기에 발표된다.

사르트르와 주네 사이에는 첫 만남부터 거의 모든 것에 대한 절대적인 공감대가 형성되었다고 한다. 그러나 두 사람의 관계는 사르트르의 『성자 주네(*Saint Genet, Comédien et martyr*)』(1952)의 출간을 계기로 급변하게 된다. 이것은 원래 주네의 작품집 출간을 위한 서문으로 씌어진 것인데, 방대한 분량 때문에 주네 작품집의 첫째 권으로 따로 출간되는 기현상을 낳고 말았다. 게다가 실제 삶의 진실보다는 실존적 정신분석의 도구로 주네라는 작가와 그 작품을 낱낱이 해부한 사르트르의 글은, 그 문학적 의의와 치밀한 논리에도 불구하고 이제 막 날개를 단 작가를 박제화했다는 비난을 면치 못했다.

주네로서는 출옥 이후의 삶이 평탄치 않았다. 개인적인 불행이 점철되어 상당히 지치고 힘든 시기를 보내고 있었던 것이다. 여기에 사르트르의 글은 주네를 더없이 위축시켰고 글쓰기에 치명적인 부담으로 작용했다. 『성자 주네』가 발표된 1952년 이후 몇 년간 주네는 심한 정신적 침체기에 빠져들었고, 글은 한동안 침묵하게 된다.

주네가 다시 작품활동을 재개한 것은 1954년 즈음부터다. 그는 이전에 몰두하던 시와 소설의 세계를 떠나 본격적으로 희곡에 매달린다. 『발코니(*Le Balcon*)』(1956), 『흑인들(*Les Nègres*)』(1958), 『병풍들(*Les Paravents*)』(1961)이 모두 이 시기에 발표되고, 사후에 발표된 『엘르(*Elle*)』(1989)도 이 시기에 씌어진다. 앞서 발표된 『하녀들』과 『엄중한 감시』를 제외하면, 주네의 모든 희곡은 불과 오 년 남짓한 짧은 기간 동안 집중적으로 씌어진 셈이다.

그리고 바로 이 무렵부터 주네는 자코메티와 우정을 쌓으면서 그의 아틀리에를 자주 드나들기 시작한다. 이러한 두 예술가의 만남과 교감을 통해 얻어진 이 책 『자코메티의 아틀리에(*L'atelier d'Alberto Giacometti*)』(1957)는 뒤이어 발표되는 「렘브란트의 비밀(Le secret de Rembrandt)」(1958), 「줄타기 곡예사(Le Funambule)」(1958), 「렘브란트의 그림을 반듯한 작은 네 모꼴로 찢어서 변소에 던져 버린 뒤에 남은 것(Ce qui est resté d'un Rembrandt déchiré en petits carrés bien réguliers, et foutu aux chiottes)」(1967)과 더불어 주네의 예술론을 엿볼 수 있는 중요한 작품으로 평가된다. 다른 예술가들을 대상으로 써낸 이 일련의 글들이 그가 사르트르와 『성자 주네』의 무게로부터 벗어나려는 나름의 방식이었다는 세간의 설명은 어느 정도 설득

력이 있어 보인다.

『자코메티의 아틀리에』는 주네와 자코메티의 만남의 산물이
지만, 이 책에 언급되고 있는 사르트르는 두 사람 모두와 각
별한 관계를 맺었을 뿐 아니라, 이 글의 탄생에 '본의 아니
게' 적잖은 기여를 한 인물로 기억될 만하다. 자코메티가 초
현실주의 운동과 결별하고 파리 실존주의자들의 모임에 합
류한 것은 1939년 즈음이다. 사르트르는 자코메티의 스스럼
없는 말투에 처음부터 호감을 느꼈고, 절대를 추구하는 그의
작업에서 실존주의적 예술가의 모습을 읽었다. 둘 사이에는
사소한 일화와 불화의 소문이 떠돌았고, 우연한 사건으로 한
때 반목하기도 했지만, 두 사람의 우정은 자코메티가 불의의
죽음을 맞이하는 순간까지 지속되었다. 사르트르는 「절대의
추구(La recherche de l'absolu)」(1948), 「자코메티의 그림들
(Les peintures de Giacometti)」(1954)이라는 두 편의 글을 통
해, 자코메티가 '무(無)'에 가까운 '공허(空虛)'로 그림을
그리고 조각상을 만들어내고 있다는 점을 치밀하게 분석해
냈다.

자코메티는 주네와의 첫 만남에서부터 그의 인간성과 모험
과도 같은 삶에 매료된다. 그러나 다른 무엇보다도, 머리칼

도 별로 없고 이마는 시원하게 벗어진 채 둥글기만 한 주네의 얼굴이 화가의 영감을 부추기며 그를 캔버스 앞으로 끌어당겼을 것이다. 그로부터 사 년간 자코메티의 아틀리에를 드나들게 된 주네는 자기 마음에 쏙 드는 초상화—이후 그는 자신의 얼굴이 필요한 모든 곳에 자코메티가 그린 이 초상화를 쓸 것을 요구한다—를 얻었을 뿐만 아니라, '자코메티에 대한 가장 통찰력있는 글이며 그 어느 예술론보다 뛰어난 글'이라는 평가를 받게 되는 『자코메티의 아틀리에』를 탈고하게 된다.

사실 주네의 희곡은 쉽지 않다. 꾸준히 상연목록에 오르긴 하지만 그의 작품들은 공연을 준비하는 사람이나 관객 모두에게 여전히 난해한 작품으로 분류된다. 얼핏 단순해 보이는 주제들은 고도의 허구화를 통해 복합적인 의미를 만들어내고, 내용과 형식이 난마처럼 얽혀 있는 작품들은 최소한의 분석도 거부하는 것처럼 보인다.

거칠게 요약하자면, 그는 세상으로부터의 소외와 고통 그리고 모든 존재들의 고독을 연극을 통해 일종의 제의(祭儀)처럼 표현해내고 있는 듯하다. 바로 여기에서 주네가 자코메티의 조각상들과 만날 수 있는 가능성이 엿보인다. 그리고 아주

다행스럽게도 그 만남의 기록은 전혀 난해하지 않다.

사 년에 걸쳐 쓴 이 글은, 마치 일기처럼 매번의 만남 뒤에 작성되고, 다시 고쳐 쓰고, 앞서 쓴 글을 다시 사유하고, 자세하게 설명을 덧붙이기도 하고, 좀더 깊숙이 파고들어 가기도 한다. 그리고 이 모든 과정이 어떤 체계에 얽매이지 않은 채 그대로 기록되면서 작품을 마주한 감정의 움직임을 고스란히 드러내고 있다.

피카소가 "내가 읽은 가장 훌륭한 예술론"이라고 극찬한 바 있는 『자코메티의 아틀리에』는 연극으로도 상연되어 잔잔한 호평을 얻고 있다. 소설도 아닌 예술론이 여러 차례 무대 위에 올려진다는 사실은 주네가 자코메티와 그의 아틀리에를 얼마나 생동감있게 그려냈는가를 입증하는 한 대목이다.

예술작품에 대한 경외심의 출발은 공감(共感)이어야 할 것이다. 아무리 멋있고 위대한 작품도 마음을 건드리지 못하면 아무 할 말이 없어진다. "자코메티의 기교가 아니라 작품이 불러일으키는 감정을 잡아내어 기술하려고 한다"는 주네의 의도는 바로 그래서 우리의 자연스러운 동의를 얻어낸다.

그의 글은 결코 어렵지 않고 꾸밈이 없으며, 작품 앞에서의 마음의 움직임이 숨김없이 드러난다. 그는 서투른 전문용어

를 들이대거나 어설픈 환원을 시도하지도 않는다. 그저 자코 메티의 작품에 다가가서 대상을 만나고, 그러한 만남이 불러 일으킨 느낌을 자신의 일상적인 체험에 연결해 읽어낸다. 그리고 그것은 세상 모든 존재들의 소외와 고통 그리고 고독에 대한 깨달음을 읽어내는 일에 다름 아니다.

장 주네(Jean Genet, 1910-1986)는 프랑스의 시인이자
소설가, 극작가로서 파리에서 태어났다.
어릴 적부터 소년원과 감방을 전전하다 종신형을
선고받았으나, 사르트르와 보부아르, 콕토 등의 도움으로
출감해 본격적인 작품활동을 시작했다.
주요작품으로 감옥에서 비밀리에 나온 『사형수』 등의 시집과
『꽃들의 노트르담』『장미의 기적』『도둑 일기』 등의 소설,
『하녀들』『발코니』『병풍들』 등의 희곡이 있다.

윤정임(尹貞姙)은 연세대학교 불문과와 동대학원을
졸업했고, 프랑스 파리 10대학에서 사르트르의 『성자 주네』
에 관한 논문으로 박사학위를 받았다. 공저로 『사르트르의
미학』『소설을 생각한다』 등이, 역서로 『사르트르의 상상계』
『시대의 초상』『렘브란트』 등이 있다.

자코메티의 아틀리에

장 주네 / 윤정임 옮김

초판1쇄 발행 2007년 3월 20일
초판6쇄 발행 2022년 4월 10일
발행인 李起雄
발행처 悅話堂
경기도 파주시 광인사길 25 파주출판도시
전화 031-955-7000 팩스 031-955-7010
www.youlhwadang.co.kr yhdp@youlhwadang.co.kr
등록번호 제10-74호
등록일자 1971년 7월 2일
편집 조윤형 송지선
디자인 공미경
인쇄 제책 (주)상지사피앤비

ISBN 978-89-301-0275-9 03600

L'Atelier d'Alberto Giacometti by Jean Genet ⓒ 1977, Editions Gallimard
Korean Edition ⓒ 2007, Youlhwadang Publishers